历代经典碑帖高清放大对照本

王珣伯远帖 杨凝式韭花帖

陈行健 编写

湖北美术出版社

U0124937

图书在版编目（CIP）数据

王珣伯远帖　杨凝式韭花帖 / 陈行健编写 . —武汉：湖北美术出版社，2017.1（2019.2 重印）

（历代经典碑帖高清放大对照本）

ISBN 978-7-5394-8999-5

Ⅰ．①王…　Ⅱ．①陈…　Ⅲ．①行书－碑帖－中国－东晋时代②行书－法帖－中国－五代（907-960）　Ⅳ．① J292.21

中国版本图书馆 CIP 数据核字（2016）第 306111 号

责任编辑：熊　晶

技术编辑：范　晶

策划编辑：图 墨点字帖

封面设计：图 墨点字帖

例字校对：侯　怡

王珣伯远帖　杨凝式韭花帖　　© 陈行健　编写

出版发行：长江出版传媒　湖北美术出版社

地　　址：武汉市洪山区雄楚大道 268 号 B 座

邮　　编：430070

电　　话：（027）87391256　　87679564

网　　址：http://www.hbapress.com.cn

E－mail：hbapress@vip.sina.com

印　　刷：武汉市金港彩印有限公司

开　　本：880mm×1230mm　　1/16

印　　张：2.25

版　　次：2017 年 1 月第 1 版　　2019 年 2 月第 5 次印刷

定　　价：18.00 元

注：书内释文对照碑帖进行了点校，特此说明如下：

1.繁体字、异体字，根据《通用规范字表》直接转换处理。

2.通假字、古今字，在释文中先标出原字，在字后以（）标注其对应本字、今字。存疑之处，保持原貌。

3.错字先标原字，在字后以＜＞标注正确的文字。脱字、衍字及书者加点以示删改处，均以［］标注。原字残损不清处，以□标注；文字可查证的，补于□内。

出版说明

　　每一门艺术都有它的学习方法，临摹法帖被公认为学习书法的不二法门，但何为经典，如何临摹，仍然是学书者不易解决的两个问题。本套丛书引导读者认识经典，揭示法书临习方法，为学书者铺就了顺畅的书法艺术之路。具体而言，主要体现以下特色：

　　一、选帖严谨，版本从优

　　本套丛书遴选了历代碑帖的各种书体，上起先秦篆书《石鼓文》，下至明清王铎行草书等，这些法帖经受了历史的考验，是公认的经典之作，足以从中取法。但这些法帖在流传的过程中，常常出现多种版本，各版本之间或多或少会存在差异，对于初学者而言，版本的鉴别与选择并非易事。本套丛书对碑帖的各种版本作了充分细致的比较，从中选择了保存完好、字迹清晰的版本，尽可能还原出碑帖的形神风韵。

　　二、原帖精印，例字放大

　　尽管我们认为学习经典重在临习原碑原帖，但相当多的经典法帖，或因捶拓磨损变形，或因原字过小难辨，给初期临习带来困难。为此，本套丛书在精印原帖的同时，选取原帖中具有代表性的例字，或还原成墨迹，或由专业老师临写，或用名家临本，放大与原帖进行对照，方便读者对字体细节的深入研究与临习。

　　三、释文完整，指导精准

　　各册对原帖用简化汉字进行标识，方便读者识读法帖的内容，了解其背景，这对深研书法本身有很大帮助。同时，笔法是书法的核心技术，赵孟頫曾说："书法以用笔为上，而结字亦须用工，盖结字因时而传，用笔千古不易。"因此对诸帖用笔之法作精要分析，揭示其规律，以期帮助读者掌握要点。

　　俗话说"曲不离口，拳不离手"，临习书法亦同此理。不在多讲多说，重在多写多练。本套丛书从以上各方面为读者提供了帮助，相信有心者藉此对经典法帖能登堂入室，举一反三，增长书艺。

王珣《伯远帖》

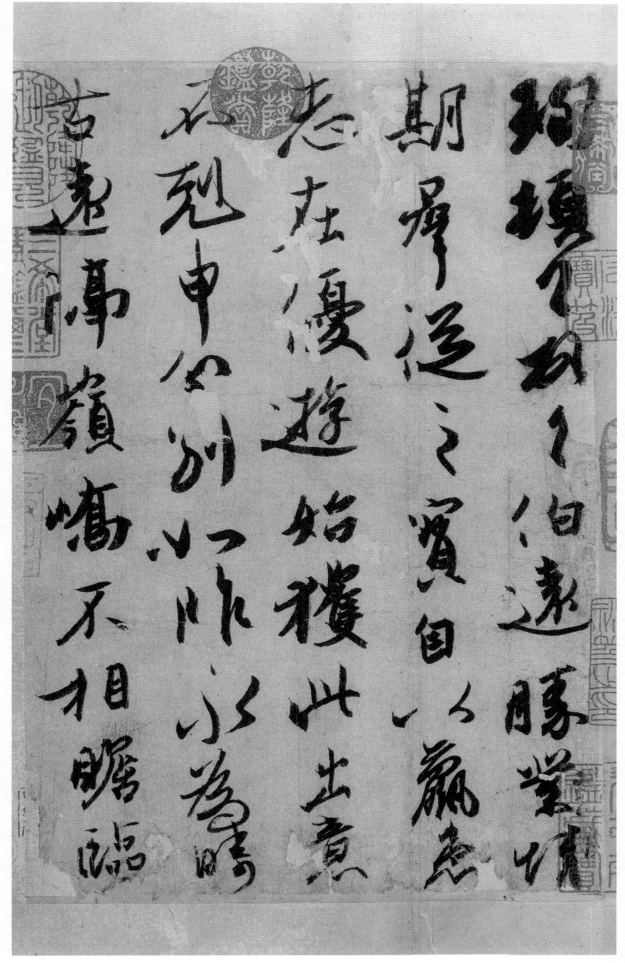

珣顿首顿首。伯远胜业情期。群从之宝。自以赢患。志在优游。始获此出。意不剋（克）申。分别如昨。永为畴古。远隔岭峤。不相瞻临。

2

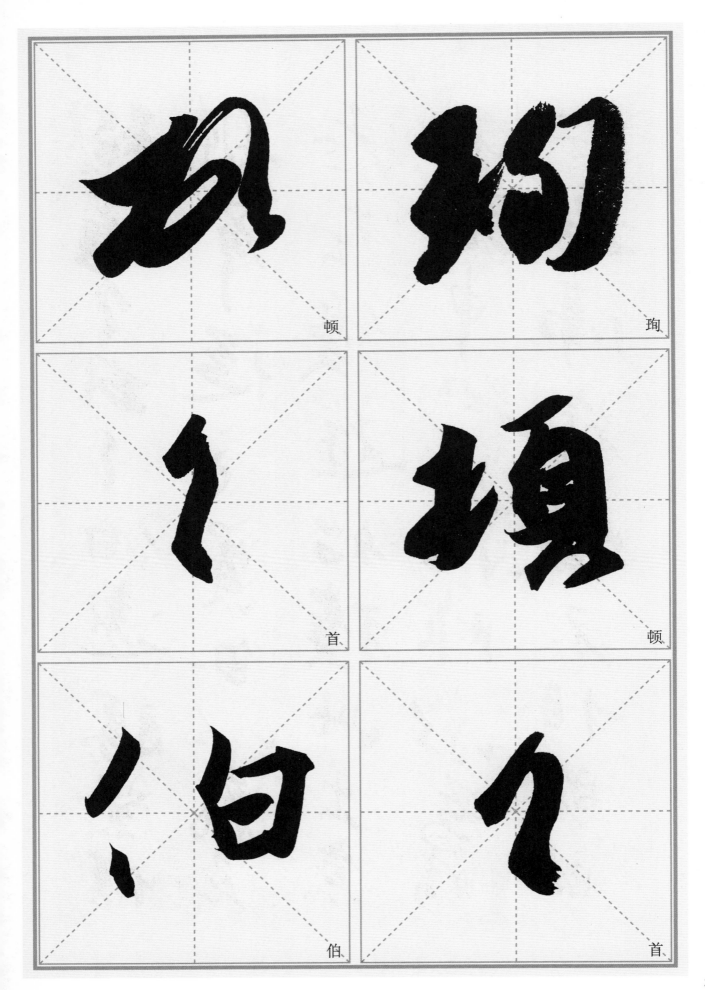

顿

珣

首

顿

伯

首

3

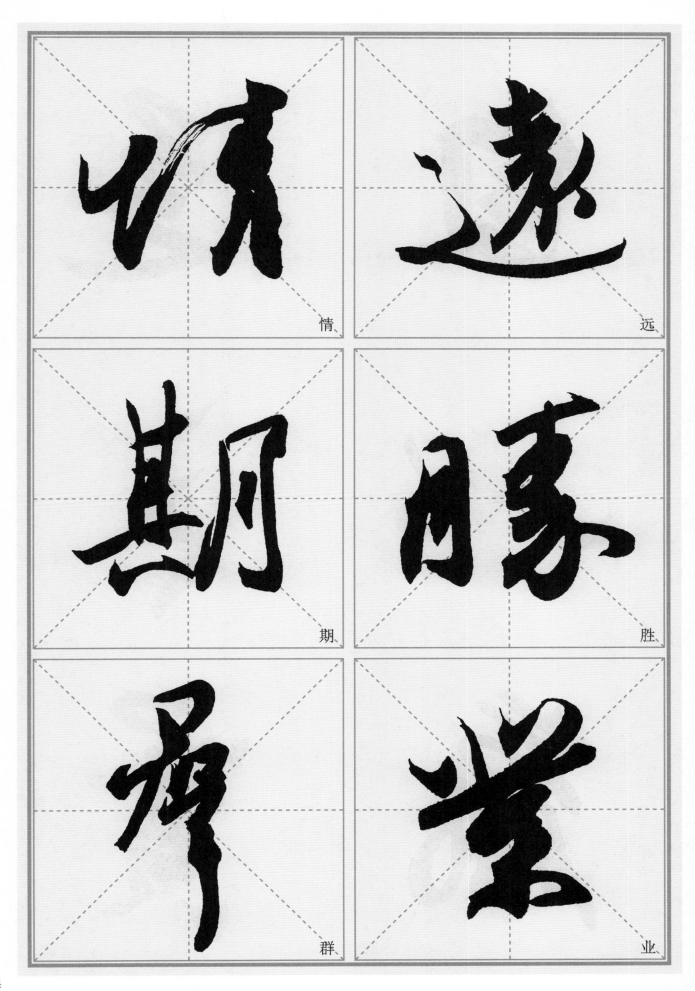

情　远

期　胜

群　业

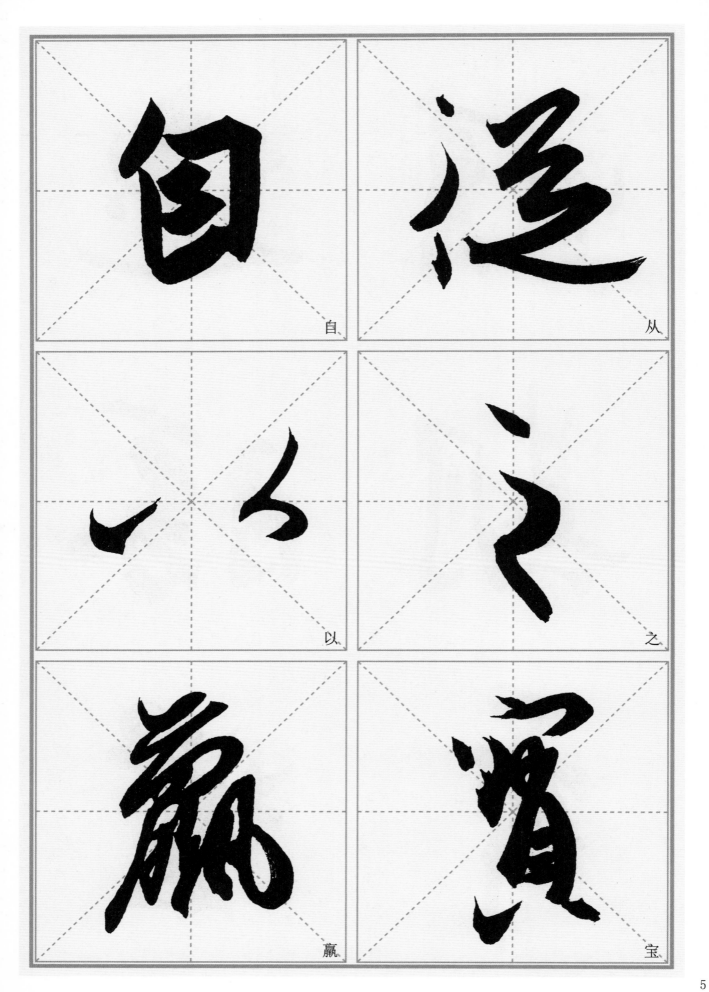

自

从

以

之

赢

宝

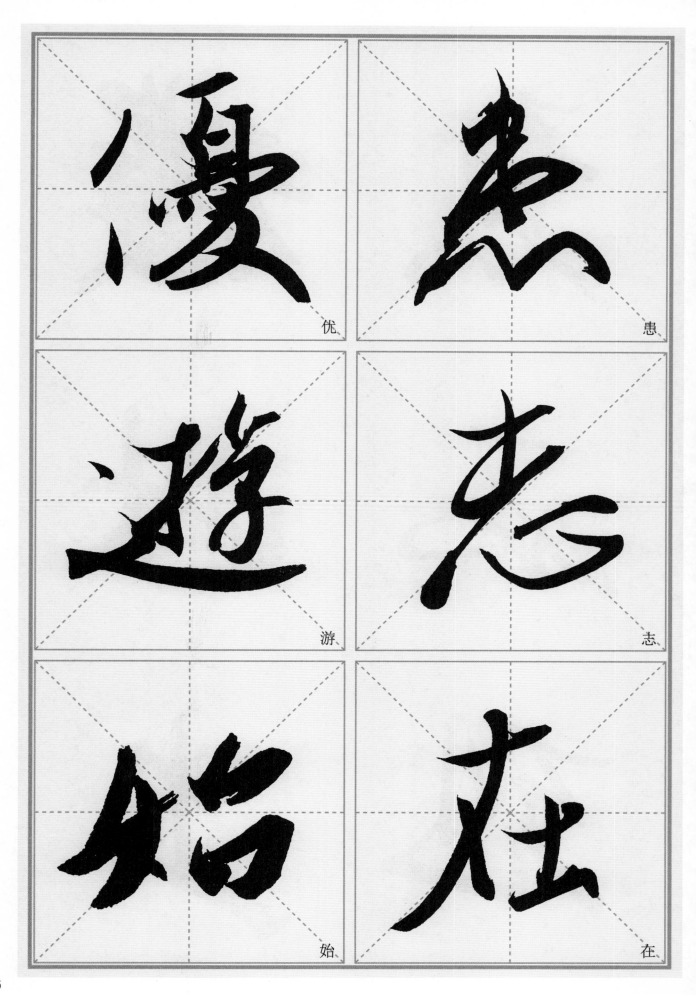

优

患

游

志

始

在

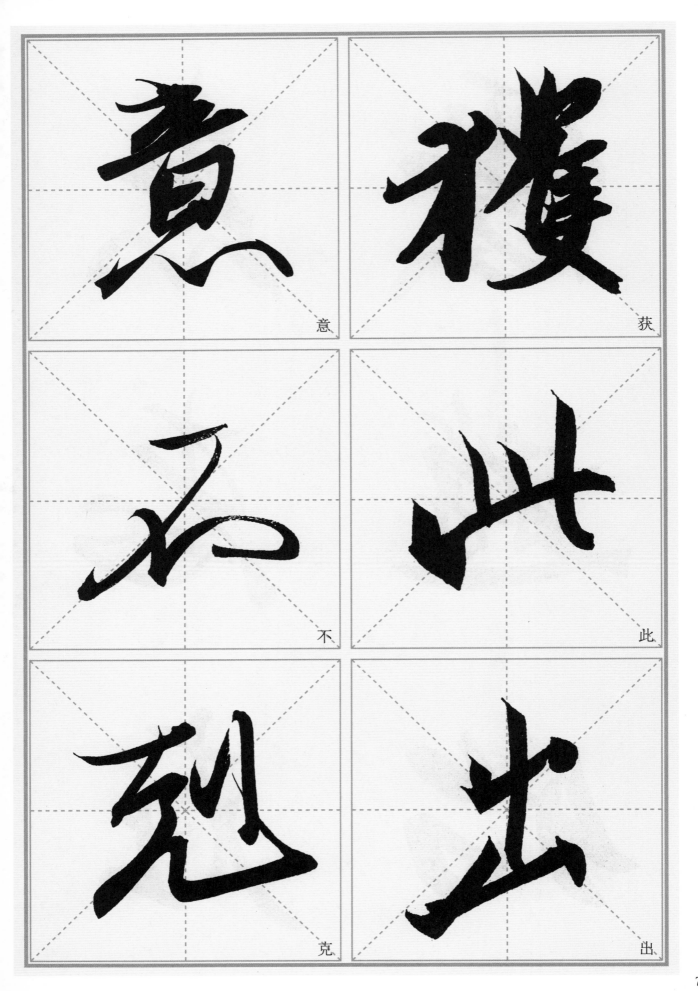

意　获　不　此　克　出

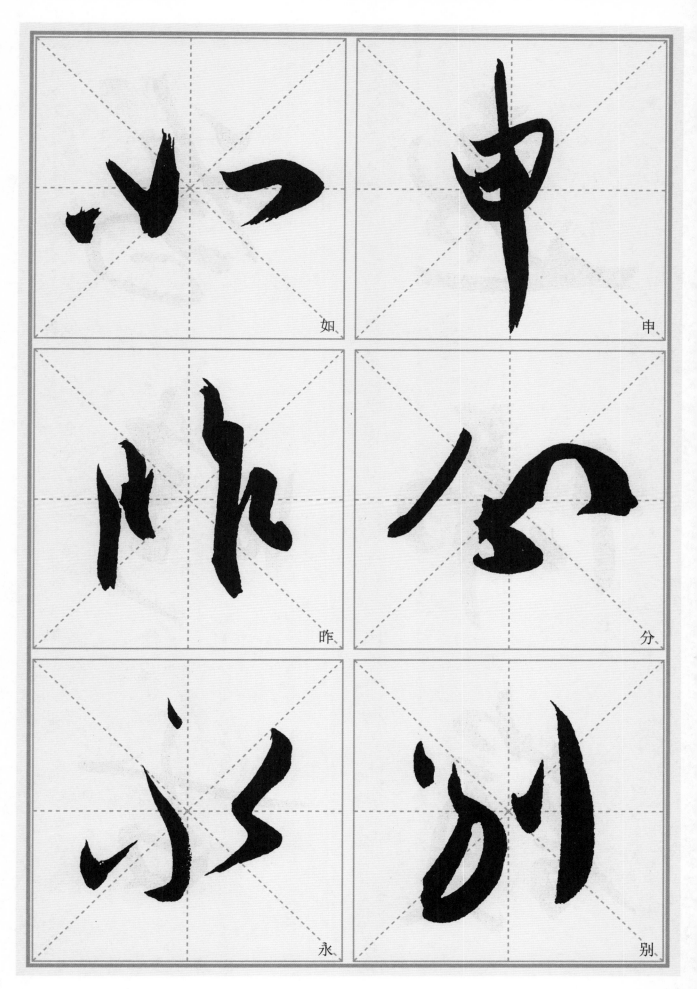

如

申

昨

分

永

别

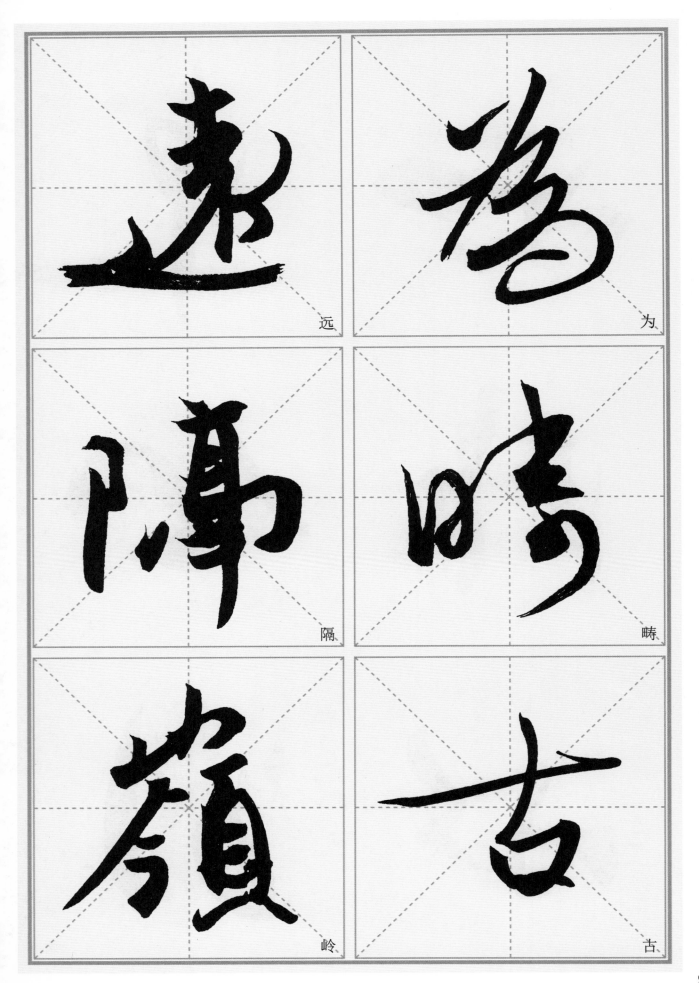

远

为

隔

畴

岭

古

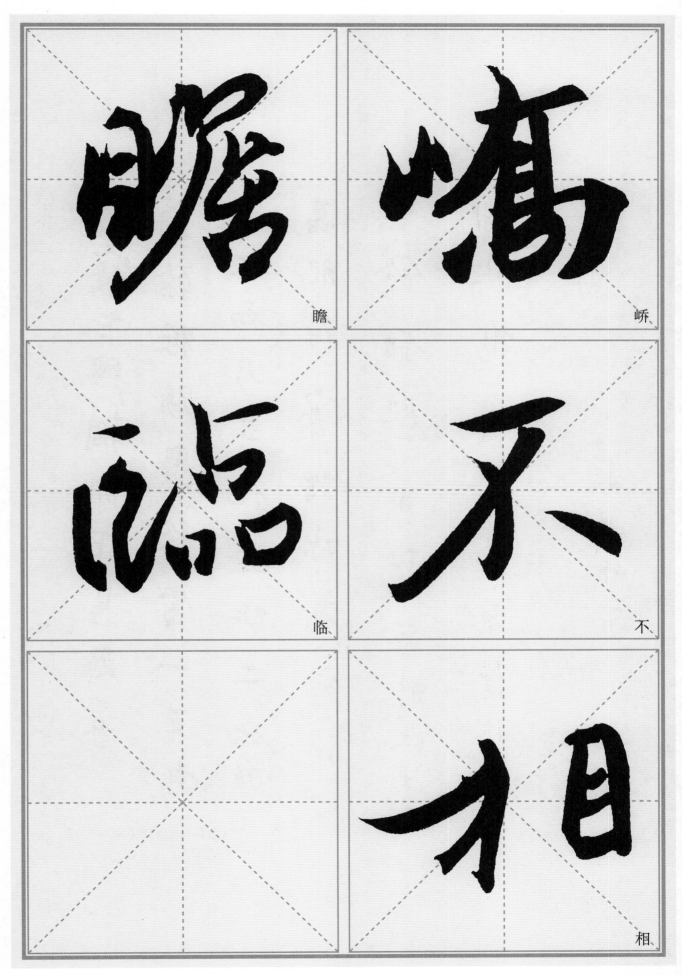

瞻

峤

临

不

相

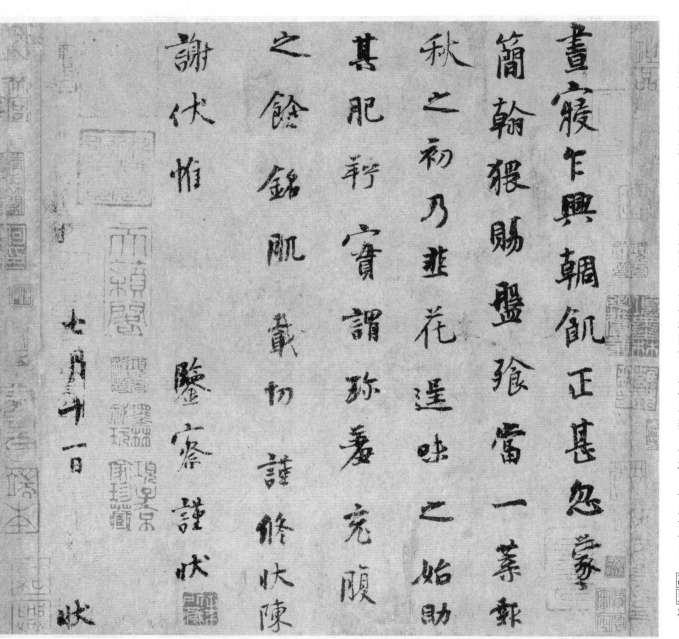

昼寝乍兴。輖（朝）饥正甚。忽蒙简翰。猥赐盘飧。当一叶报秋之初。乃韭花逞味之始。助其肥羜实谓珍羞。充腹之馀（余）。铭肌载切。谨修状陈谢。伏惟鉴察。谨状。七月十一日。凝式状。

《韭花帖》罗振玉藏本

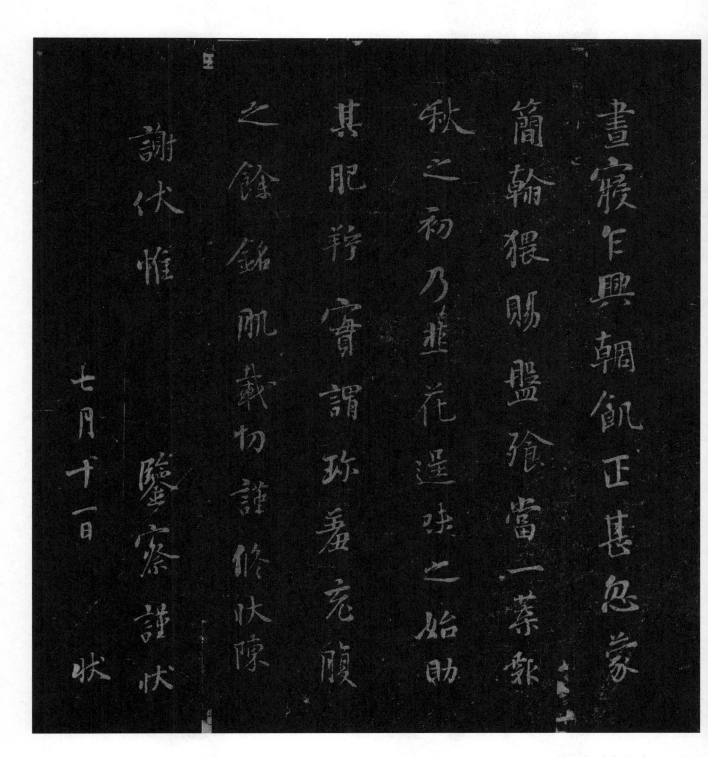

昼寝乍興　朝飢正甚　忽蒙
簡翰　猥賜盤飧　当一葉報
秋之初　乃韭花逞味之始　助
其肥羜　實謂珍羞充腹
之餘　銘肌載切　謹修状陳
謝　伏惟
　　　　鑒察　謹状
七月十一日　状

《韭花帖》戏鸿堂刻本

興　晝

朝　寢

飢　乍

蒙

简

翰

正

甚

忽

飨

猥

当

赐

一

盘

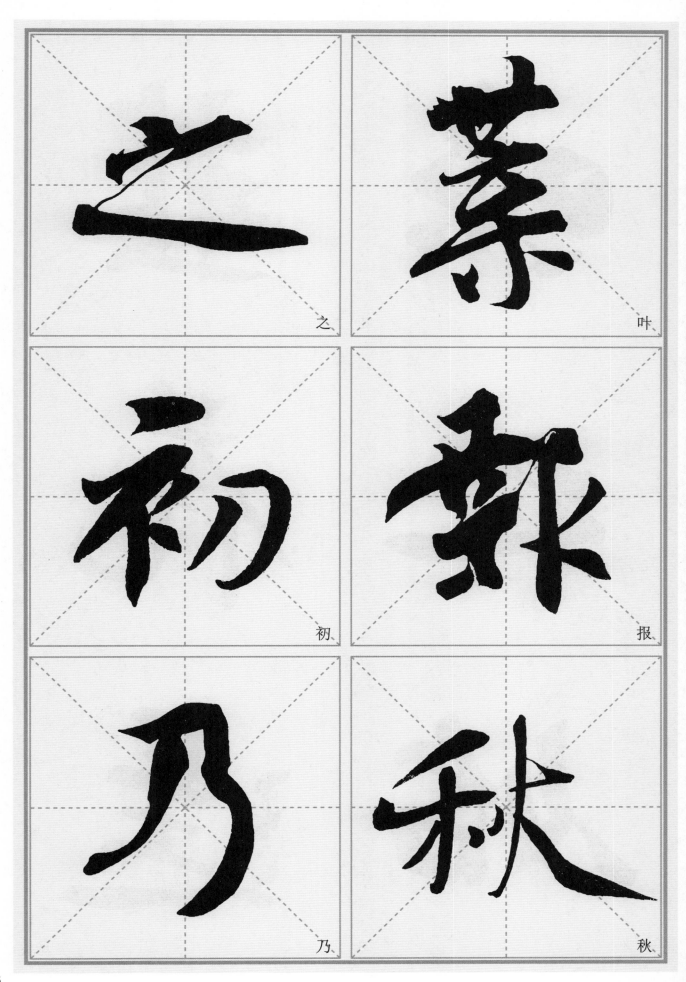

之

叶

初

报

乃

秋

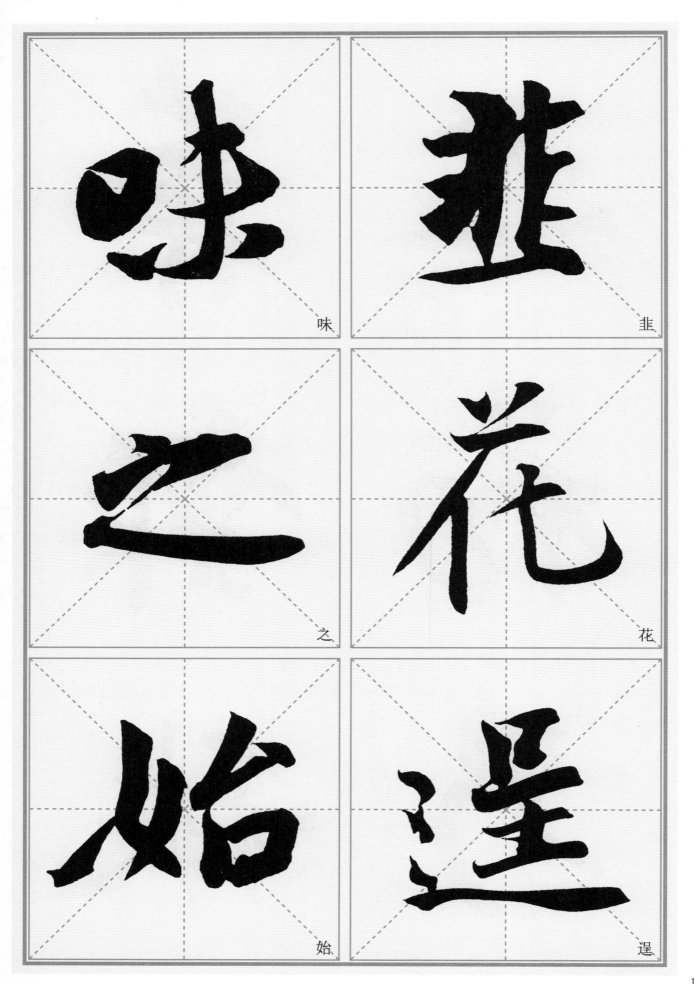

味

韭

之

花

始

逞

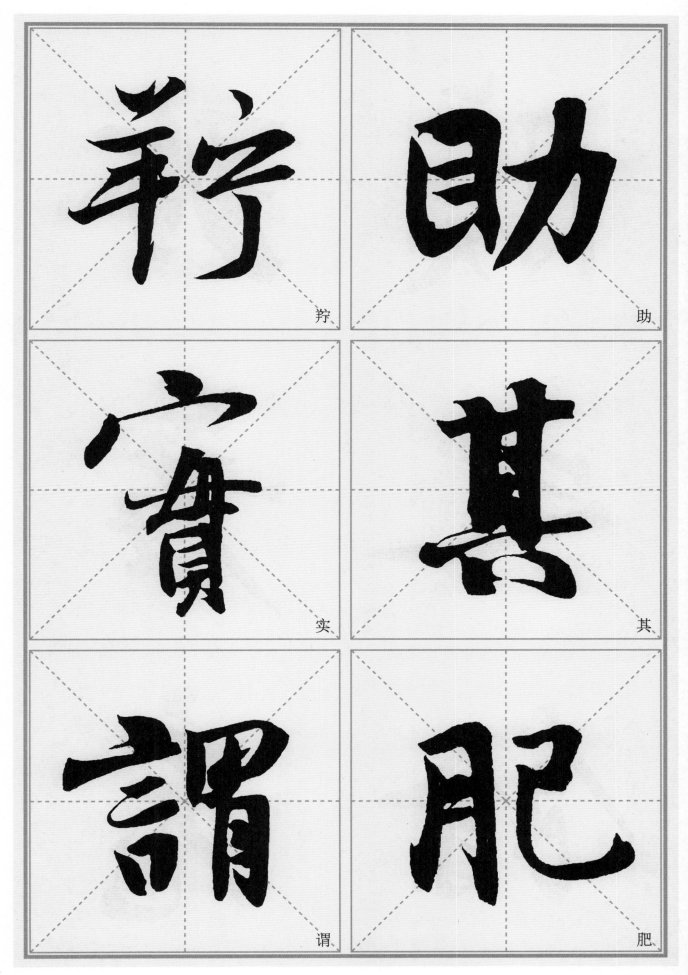

羟

助

实

其

谓

肥

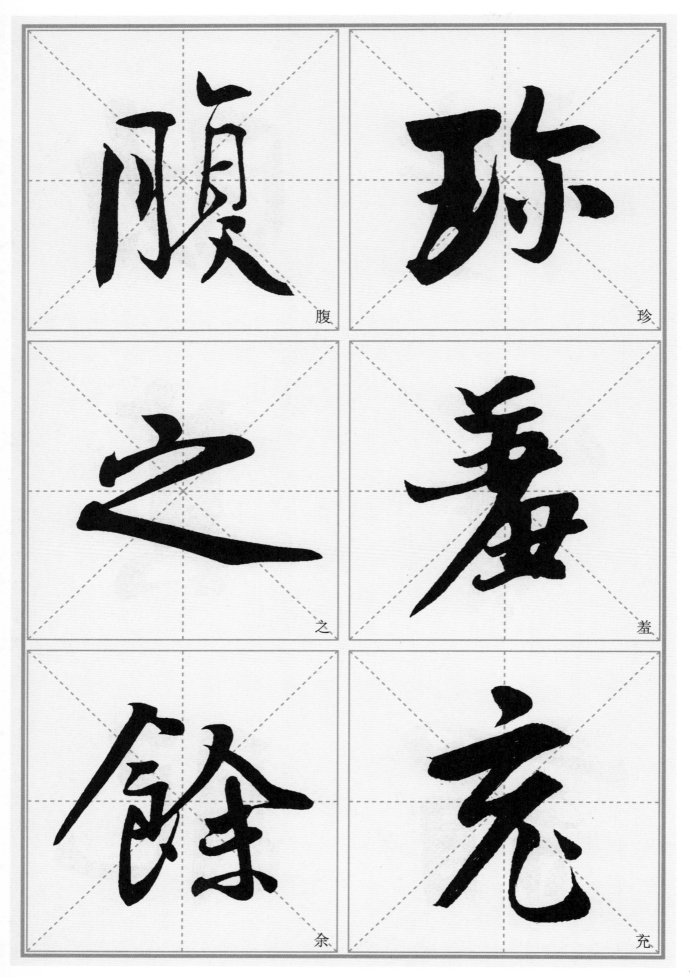

腹

珍

之

羞

余

充

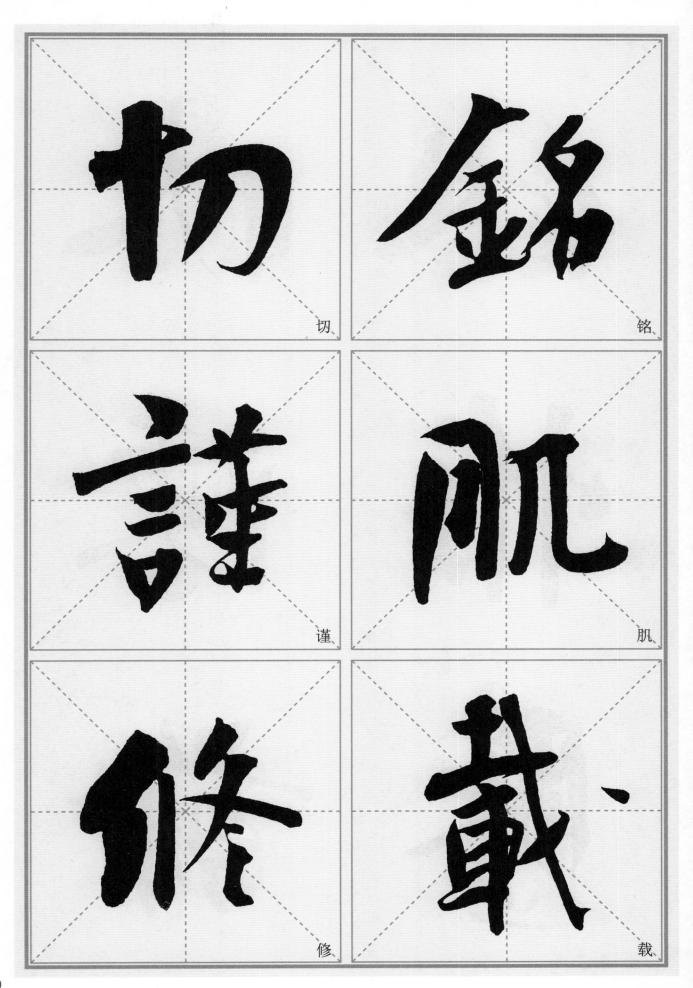

切

铭

谨

肌

修

载

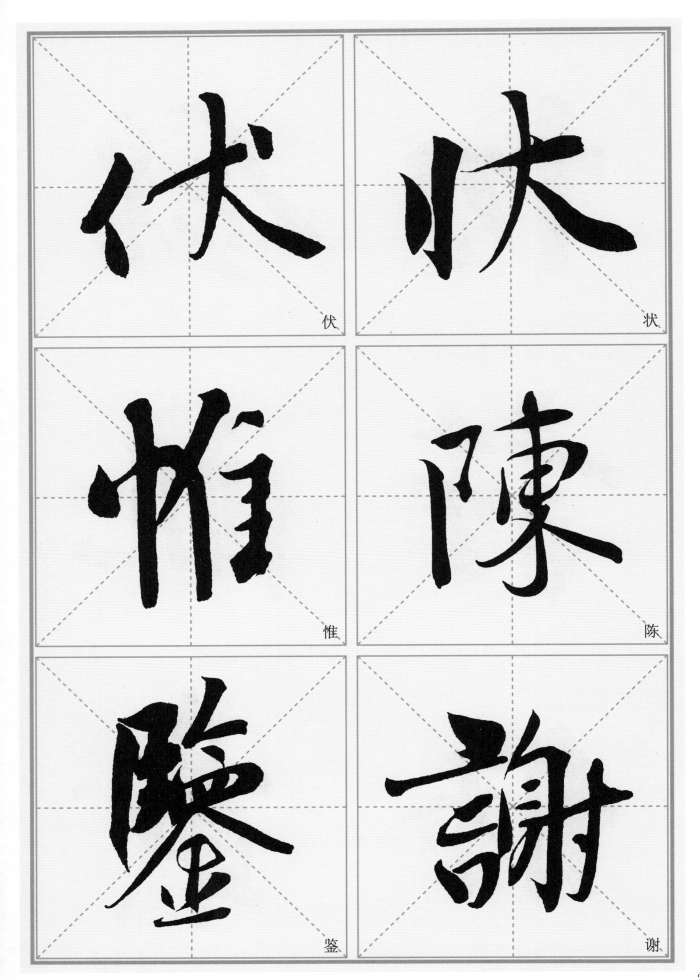

伏　状

惟　陳

鑒　謝

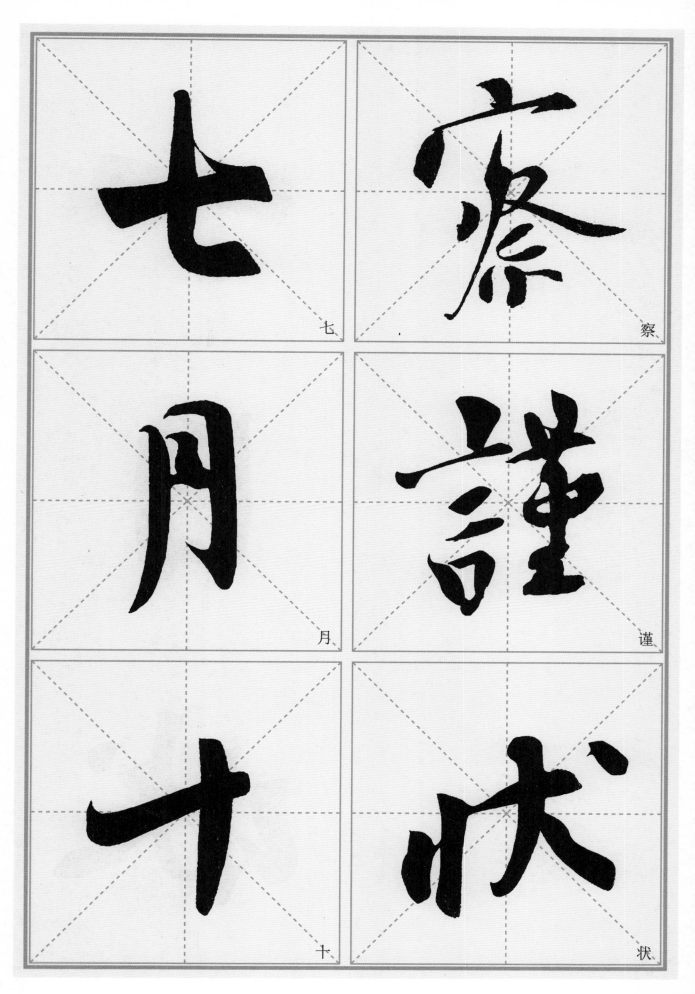

七

月

十

察

謹

状

一

日

状

王珣《伯远帖》

　　王珣（350—401），字元琳，东晋名相王导之孙，王洽之子，王羲之之侄，官至尚书令。东晋王氏一门，书法人才济济，王珣的书名不及王羲之、王献之与王洽诸人，是当时王珣以词翰闻名，书名为文名所掩之故。

　　《伯远帖》，纸本，行书，共5行47字，纵25.1厘米，横17.2厘米，是王珣写给友人的一封书信，信中追思伯远（王穆）生平，对他的去世深感痛惜，并对不能相见感到惋惜。《伯远帖》是今人能看到的唯一一件晋人书法真迹。自清乾隆十一年（1746），进入内府，与《快雪时晴帖》《中秋帖》一起被乾隆所收藏，乾隆亲自题"三希堂"匾额。1924年，溥仪出宫时，敬懿皇贵妃将此帖带出宫，后流散在外。1956年，经周总理指示，《伯远帖》于香港被购回，交北京故宫博物院收藏至今。

　　今日所见二王法书，或为临本，或为摹本，或为刻本，使我们无法对晋人洒脱从容之清新气象，即所谓"晋人尚韵"的书风作近距离的参详，而《伯远帖》的出现，为我们领略晋人书法提供了极好的参照物。

王珣《伯远帖》临习要点

一、基本笔法

（一）横画

1. 长横。如"古"字的长横，露锋起笔，迅疾换向后向右以中锋行笔，收笔时向左上略带牵丝以承接后面的笔画。

2. 短横。①轻起轻收。如"不""在"等字的短横，露锋轻起笔，迅疾换向后向右以中锋行笔，收笔时提锋轻回，或向左上牵丝引向下一笔；②重起重收。如"期""远"等字的短横，露锋起笔略向右下按，后提锋换向向右行笔，收笔时向右下稍按后随即回锋收笔；③缩点横。如"自""岭""峤"等字的短横，以点代横，笔画虽小，但运笔还需到位，露锋起笔，迅疾换向，顺锋右行，收笔时略提锋后向右下取斜势收笔。

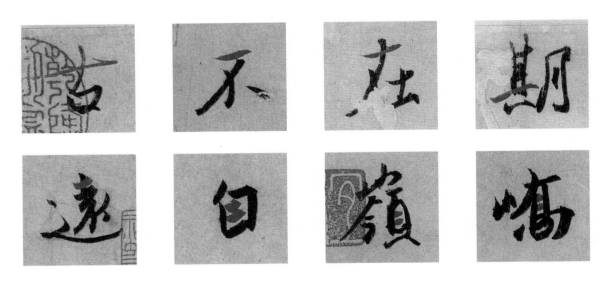

（二）竖画

1. 长竖。①收笔出锋。如"申"字的竖画，露锋起笔，顺锋直下，收笔时提锋轻出；②收笔回锋。如"群"字的竖画，藏锋起笔后向下稍带弧度行笔，收笔时向上回锋收笔。

2. 短竖。①顿起回收。如"远"字的竖画，露锋侧入，迅疾顺势换向直下，收笔时提锋向左上轻回；②逆入回收。如"临"字的左竖，藏锋逆入，迅疾换向直下，收笔时略向右下顿，迅疾回锋收笔。

（三）撇画

1. 长撇。①收笔出锋。如"在""为"两字的长撇，藏锋起笔后随即换向由右上向左下以侧锋行笔，收笔时以出锋收笔；②收笔带钩。如"不""瞻"两字的长撇，起、行笔与上一写法相同，只是收笔时顺势向上带钩。

2. 短撇。如"伯""自"两字的短撇，露锋起笔，顺锋从右上向左下行笔，收笔时稍回锋。

3. 牵带撇。如"以""永"两字的撇画，露锋起笔，以侧锋由右上向左下行笔，收笔时稍驻，随即连写下一笔。

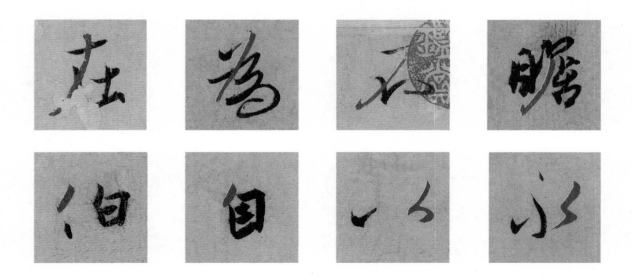

（四）捺画

1. 平捺。①如"从"字的捺画，藏锋逆起，迅疾换向后由左上向右下以中锋行笔，收笔时略向右上以出锋收笔；②如"远"字的捺画，藏锋逆起，迅疾换向后由左上向右下以中锋行笔，收笔时迅疾提锋，使点画戛然而止。

2. 反捺。①如"优"字的反捺，露锋起笔，由左上向右下作斜线（或弧线）行笔，收笔时提锋轻回；②如"胜"字的反捺，露锋起笔，由左上向右下作弧线行笔，收笔时向左下钩出，以出锋收笔。

（五）点画

1. 斜点。如"之""永"两字的点画，露锋起笔，行笔极短，收笔略顿。

2. 挑点。如"以""永"两字，左部都化为挑点，书写时露锋起笔，向左下稍按，迅疾换向，向右上以出锋收笔。

（六）折画

1. 方折。如"伯""自"等字的折画，横画行笔至转折处提锋向右下顿按，迅疾换向作竖画行笔，转折处呈方势。

2. 圆折。如"为""瞻"等字的折画，横画行笔至转折处顺锋换向向下行笔，转折处呈圆势。

二、结　构

（一）连笔

帖中有多字在结构上以连笔处理，如"嬴""畴""胜""患"等字，其中或是整个字都用连笔处理，或局部用连笔处理，临写时要兼顾用笔的提按变化和结构合理的布局。

（二）简洁

如"顿""首""以""分"等字，多用草书写法，用笔简练，有意到笔不到的效果。

（三）宽博

如"远""以""永""临"等字，取横势，左右两边舒展，结体疏朗宽博。

28

 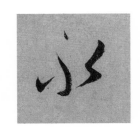 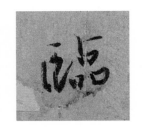

（四）疏密

疏者如"伯""如"等字，密者如"嬴""峤"等字，疏密处理十分明显，所谓"疏处可使走马，密处不使透风"是也。

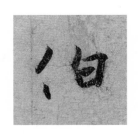

《伯远帖》是行书帖，其中不乏草书笔法，故在临写时要注意：

1. 临写时应注意节奏，充分领会"晋人尚韵"的那种平和悠游的心态。

2. 临写时要注意把握整体的气韵，处理好点画与点画、字与字之间的呼应及顾盼关系。

杨凝式《韭花帖》

杨凝式（873—954），字景度，号虚白、关西老农、希维居士等，华阴（今陕西华阴）人。由唐到五代，杨凝式历官秘书郎、太子少师等，可谓门第显赫，然身逢乱世，使得杨凝式为人处世十分谨慎，为避祸而不惜佯狂，故时人称其为"杨风（疯）子"。

《韭花帖》是被后世公认为能传承"二王"衣钵的经典行书，被誉为"天下第五行书"。此帖虽在笔法、结构与章法上都与《兰亭序》不尽相同，但其神韵却与之有异曲同工之妙，用笔敛毫入纸，中锋行笔，逆势顿挫，沉劲入骨，极其含蓄蕴藉，临习此帖既可上窥"二王"，也能下启"赵董"。

《韭花帖》书体近乎于楷书，也就是我们常说的"行楷"，既有楷书的用笔特点，又融入了行书信笔挥洒的笔意，十分适合初习者学习，读者可通过对此帖的临习，逐步实现从楷书到行书的转换。

杨凝式《韭花帖》基本笔法

（一）横画

1. 长横。如"昼""兴"两字的长横，两头粗，中间细，行笔略呈弧状，露锋起笔，换向后向右以中锋起笔，注意力度轻重的变化，收笔时回锋收笔。

2. 短横。①如"谓"字的短横，起笔处由上一笔画牵带而出，故起笔处略带牵丝，呈左粗右细状，收笔时轻提笔锋稍按即收；②如"逞"等字的短横，起笔用露锋，换向后向右以中锋直行，笔力渐重，呈左细右粗状，收笔时稍按即收，或牵丝引向下一笔。

（二）竖画

1. 悬针竖。如"十"字的竖画，承横画笔势，藏锋起笔，换向后向下直行，渐提笔锋，以出锋收笔，圆润有力。

2. 垂露竖。帖中竖画大多为垂露竖，所不同者是收笔的轻重。①如"伏""惟"两字的垂露竖，前者收笔较重，整体呈上细下粗状，后者收笔较轻，整体无明显粗细变化；②如"羿"字的垂露竖，收笔时稍驻，随即向右上出锋，引向下一笔。

（三）撇画

1. 长撇。①细长撇。如"秋""察"两字的长撇，线条较细，且收笔时都向

左作钩状收笔；②粗长撇。如"铭""助"两字的长撇，笔力较重，收笔时顺锋撇出，粗壮有力。

2.短撇。①粗细不同。如"飧""忽"两字的短撇，前者笔画细而后者笔画粗；②取势不同。如"猥""馀"两字的短撇，前者取弧势，后者取斜势。

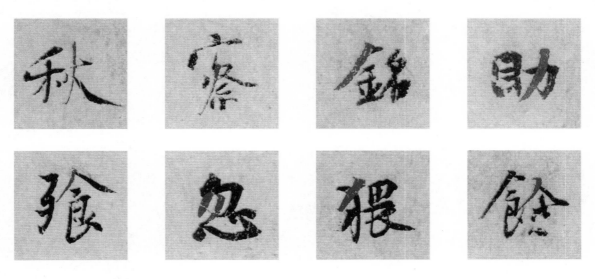

（四）捺画

1.斜捺。斜捺多有波折感，如"寝""猥"等字的捺画，其一波三折的用笔十分明显，取势相对舒展。

2.平捺。如"之""逞"两字的平捺，写得比较直接，取势较平，波折感不明。

（五）点画

1.斜点。如"谓"字的斜点，露锋入笔，向右下稍行笔，笔力渐重，收笔时稍回锋或牵丝引向下一笔，点画饱满圆润。

2.竖点。如"寝"字的竖点，写法与斜点相似，只是角度不同。

3.撇点。如"蒙"字的撇点，露锋斜切入笔，换向后向左下行笔，渐提笔锋，

收笔时以出锋收笔。

4. 挑点。如"叶"字的挑点，接上一笔的笔势露锋入笔，向右下稍按，随即渐提笔锋向右上挑出。

（六）钩画

1. 竖钩。①方钩。如"简"字的竖钩，竖画稍直而钩角短，钩画呈方形；②圆钩。如"陈"字的竖钩，行笔至钩处迅疾顺势换向，向左取弧势短暂行笔后以出锋收笔。

2. 竖弯钩。如"充"等字的竖弯钩，笔法与楷书无异，只是行笔时稍快。

3. 斜钩。如"载"字的斜钩，行笔轻快迅疾而不弱，钩处稍换向向右上提锋即收。

杨凝式《韭花帖》中结字的紧密与行距的宽疏形成了鲜明的对比，其中结体疏朗的字与结体紧密的字也形成了鲜明的对比，但单字的疏朗与整体布局的疏朗在观赏效果上不显得突兀，这就是杨凝式在结字上的高明之处。

临习此帖有两点需要注意：

1. 《韭花帖》中楷书笔法居多，故临习前以先习楷书为好，通过临习楷书，熟知点画形态及基本用笔，再临此帖，就会得心应手，少走弯路。

2. 杨凝式《韭花帖》风格与王羲之《兰亭序》类似，所以临习此帖时注意运用内擫法，在学习其笔法的同时也要揣摩其结字的技巧。